编者的话

应广大国画爱好者学习绘画的需求，旨在弘扬中华传统艺术，推动和普及绘画技能，发掘艺术瑰宝，展示名家风格各异的创作风采，提供修身养性、自学美术绘画的平台。本社在已成功出版的《学画宝典——中国画技法》《临摹宝典——中国画技法》两大系列的基础上，再推出《每日一画——中国画技法》丛书。本系列汇聚各题材专擅画家教学之精华，单品种单册出版，每册列举12幅范图，均配有详细的步骤演示及简明易懂的文字解析，以全新的视觉，全面而鲜活地介绍范图的运笔、设色过程，并附上所用笔、墨、颜料等工具介绍，读者们可在闲暇时按个人喜好有计划地选择范图，跟随画家的笔墨领略画法要点，勤学勤练，逐步形成自我风格。如师在侧，按步就学，以达到举一反三的效果。希望本系列丛书能成为国画爱好者案头必备工具书。

林兴斌 字质文，室号双清馆，1991年生于福建诏安。2014年毕业于天津美术学院中国画系书法专业，文学学士。现为中华诗词学会会员、《诗刊·子曰》诗社社员、天津市书法家协会会员、深圳市书画家协会理事，现供职于福建广播电视大学漳州分校。

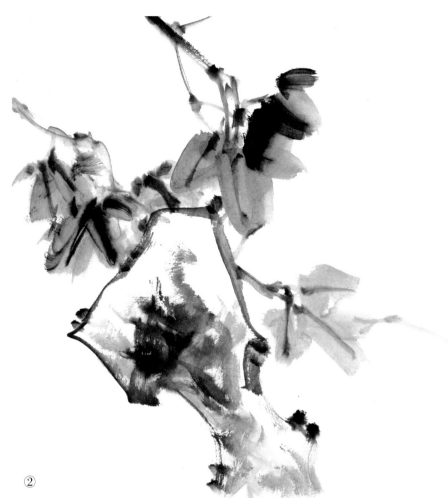

②

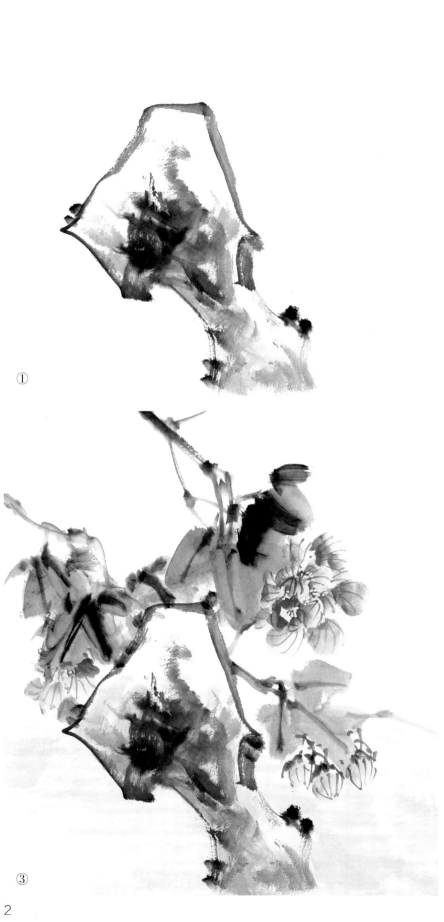

①

③

《新雨后》画法

毛　　笔：大京提斗笔、短锋羊毫笔、小狼羊笔
国画颜料：墨汁、花青、石青、胭脂、钛白、赭石、藤黄

　　步骤一：大京提斗笔蘸墨画石头，表现出石头的阴阳面，墨色宜随浓随淡。

　　步骤二：以大京提斗笔着花青、石青，笔尖蘸墨，左上出枝画花叶，半干时中墨勾叶脉。

　　步骤三：短锋羊毫笔先着白粉，笔尖蘸胭脂画花。以小狼羊笔着胭脂勾花脉，再用白粉调藤黄点花蕊。大京提斗笔着淡花青、墨染石头下方的水纹，再着淡赭墨染石头暗部。

　　步骤四：视构图在花朵边添画一只蜜蜂，生动画面，最后题款钤印。

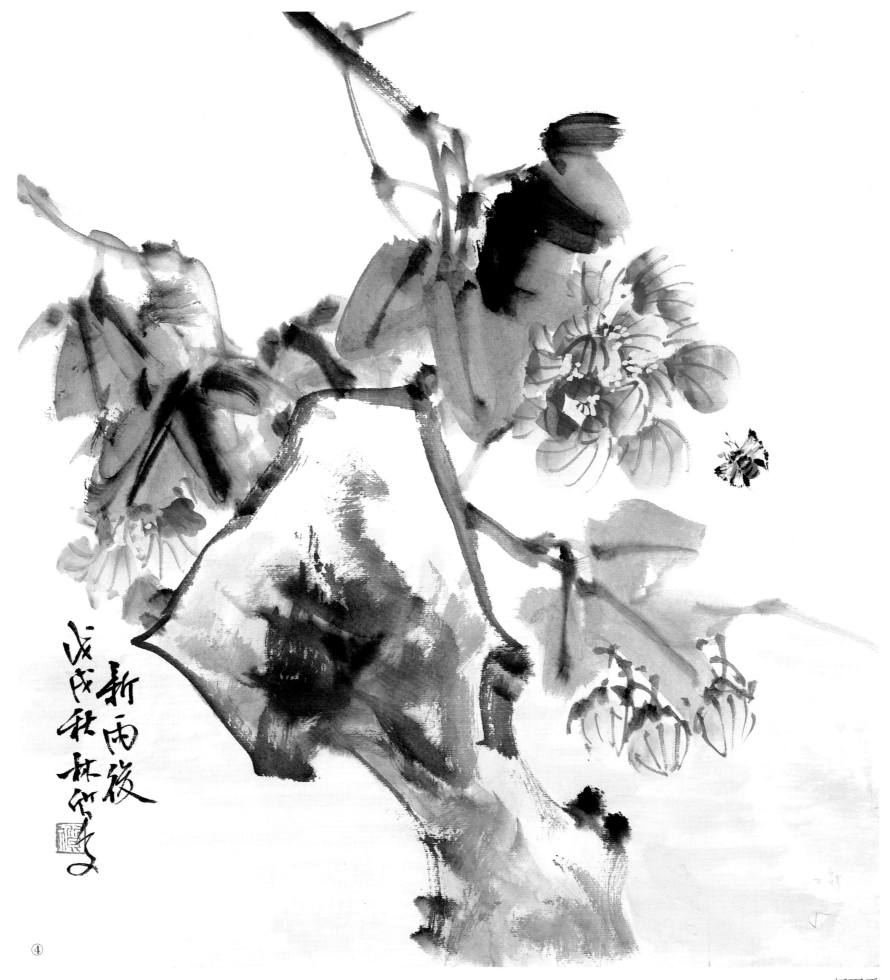

④

新雨后

①

②

③

《散秋锦》画法

毛　　笔：长锋兼毫笔、短锋羊毫笔、中号兼毫笔、小狼羊笔
国画颜料：墨汁、钛白、赭石、藤黄、花青

　　步骤一：中号兼毫笔调中墨勾花朵，小狼羊笔勾花脉。
　　步骤二：接画两朵花苞，以赭石调藤黄画花托。长锋兼毫笔调赭石、藤黄加少许花青画叶添枝。
　　步骤三：调淡赭石点染花瓣，再用短锋羊毫笔着白粉染花，稍干后以胭脂、墨点蕊。
　　步骤四：左下方添画蚱蜢活跃气氛，题款、钤印，完整画面。

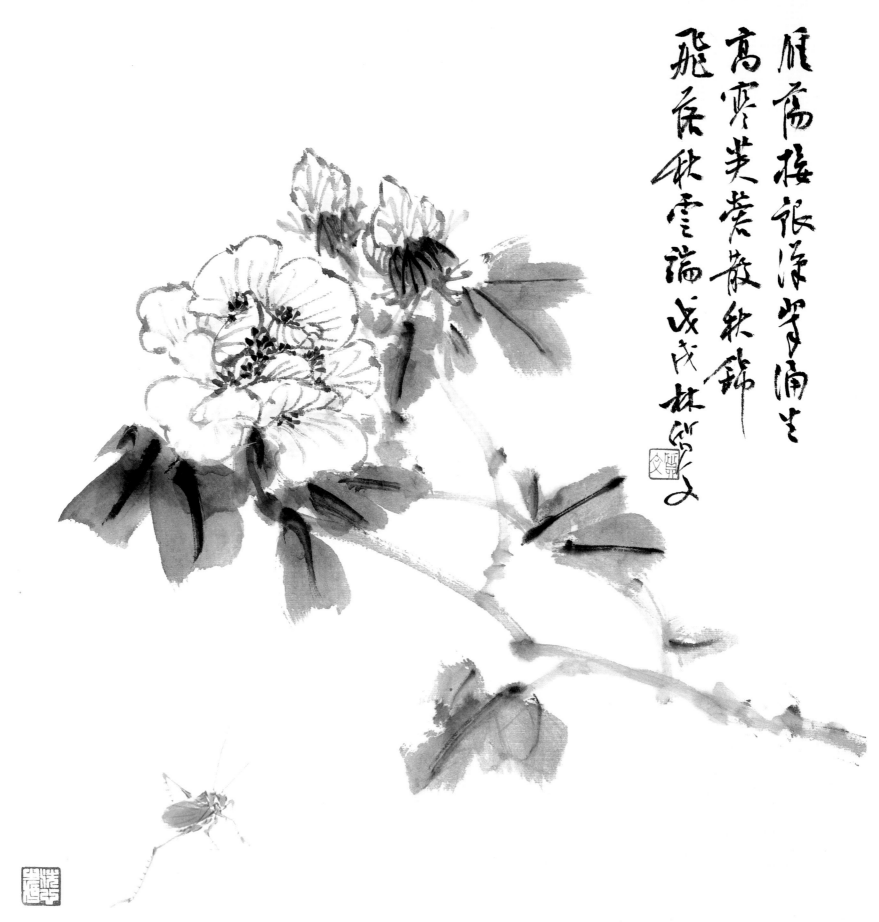

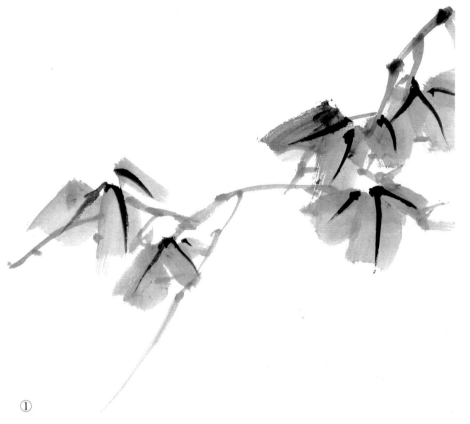

①

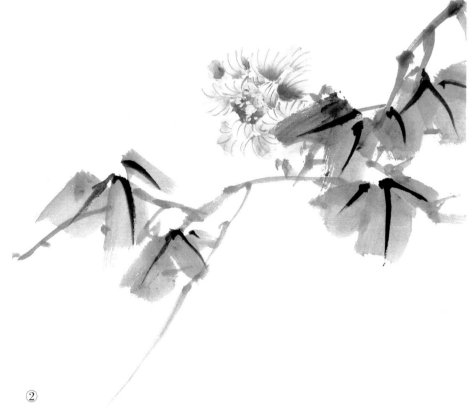

②

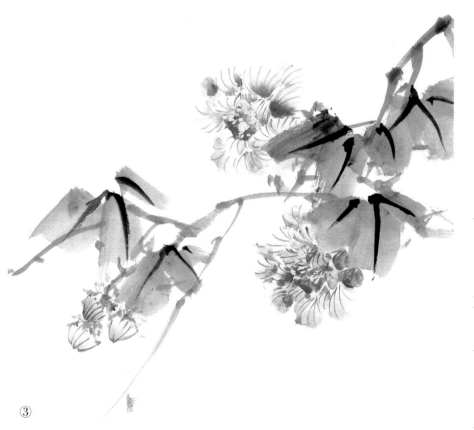

③

《繁英犹可醉》画法

毛　　笔：长锋兼毫笔、短锋羊毫笔、小狼羊笔
国画颜料：墨汁、花青、石青、藤黄、钛白、胭脂

步骤一：长锋兼毫笔着花青、石青，笔尖蘸中墨右上方出枝画叶，重墨勾叶脉。

步骤二：短锋羊毫笔着白粉，笔尖调胭脂画花。小狼羊笔着胭脂勾花脉，以藤黄调白粉点蕊。

步骤三：接画下朵花及花苞，长锋兼毫笔着赭墨画花托。

步骤四：添画三只蜜蜂，以增加画面动感，落款、钤印，完成画面。

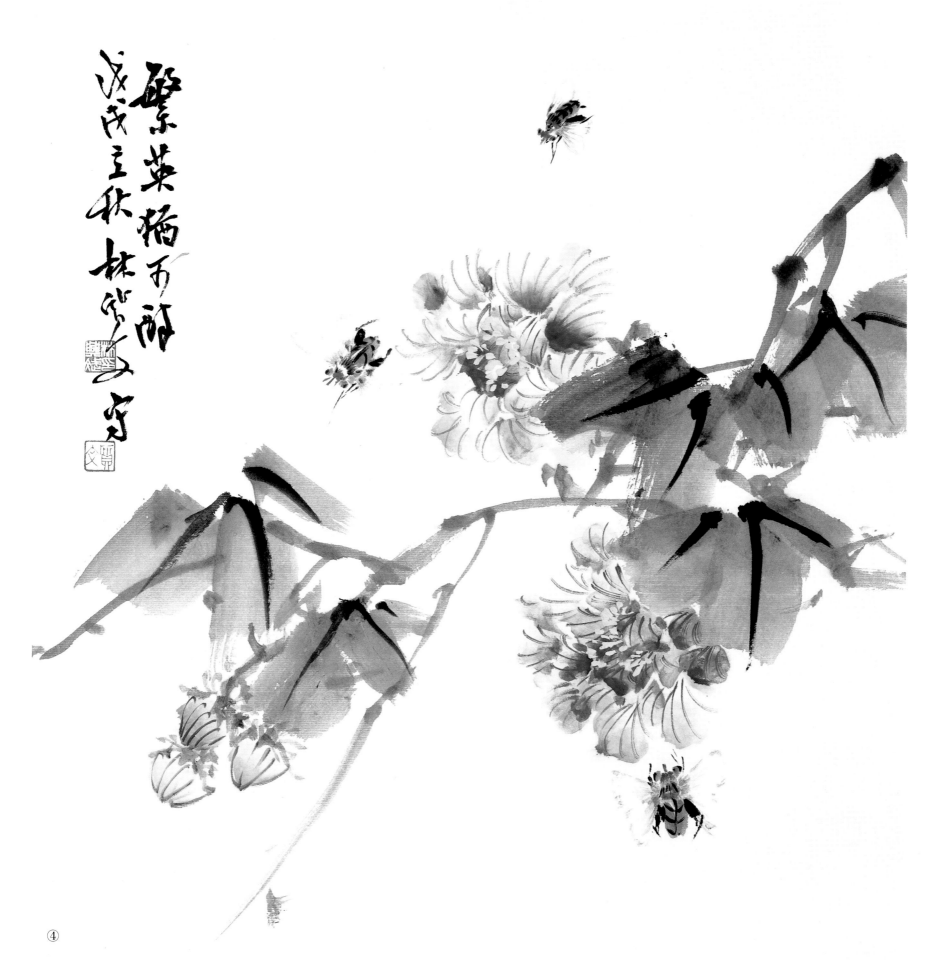

繁英犹可醉

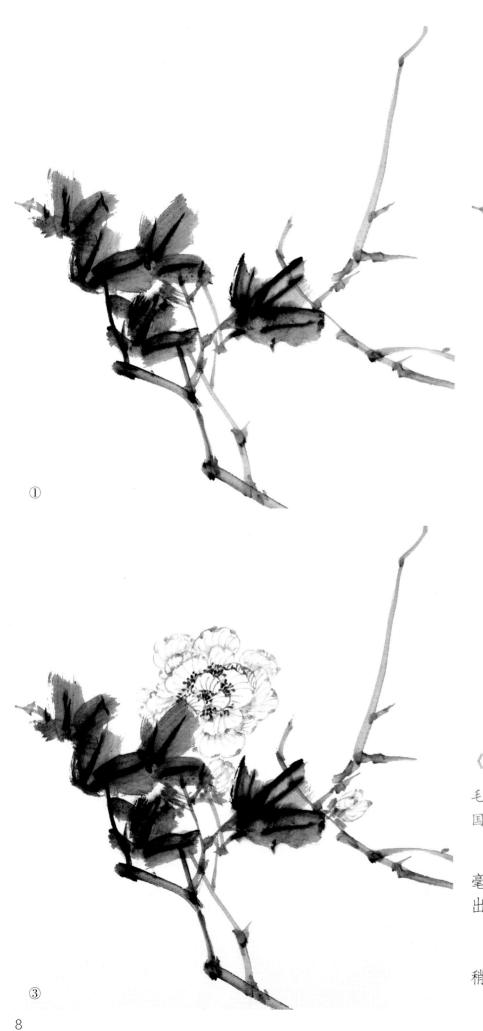

①

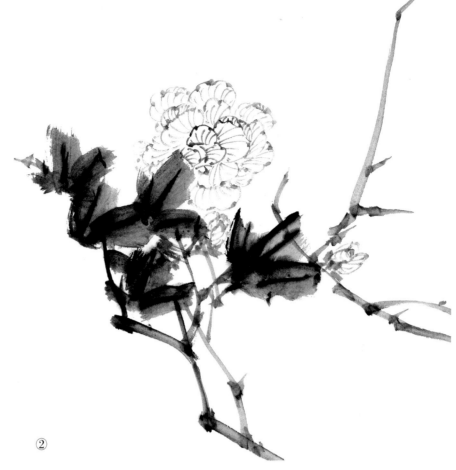

②

③

《初过雨》画法

毛　　笔：长锋兼毫笔、中号兼毫笔、短锋羊毫笔、小狼毫笔
国画颜料：墨汁、赭石、花青、藤黄、胭脂、钛白

步骤一：这是表现雨后风拂，芙蓉始开之景。以长锋兼毫笔着赭石、花青，笔尖蘸墨画叶添枝，下笔肯定、潇洒，出枝宜生动、率性。

步骤二：用中号兼毫笔于叶间勾花。

步骤三：花瓣间以淡赭点染，短锋羊毫笔着白粉填花瓣，稍干后用胭脂、赭墨点花蕊。

步骤四：添画两只蜜蜂，丰富画面动感，题款、钤印。

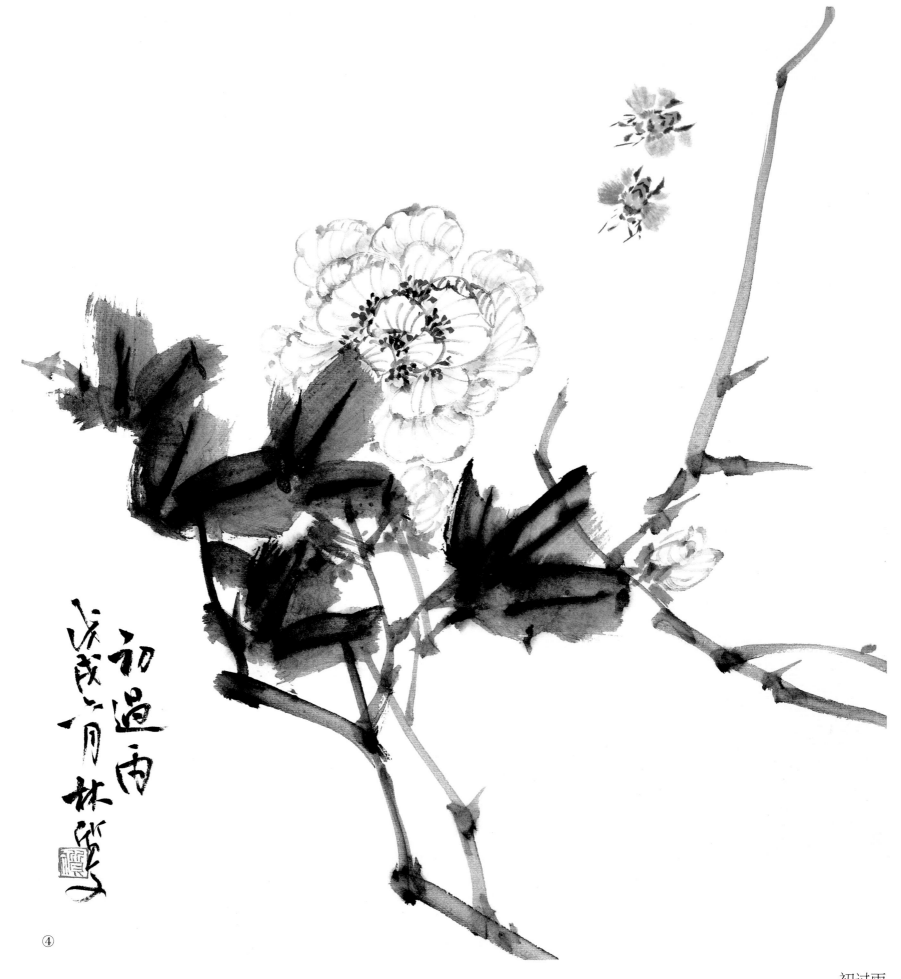

④

初过雨

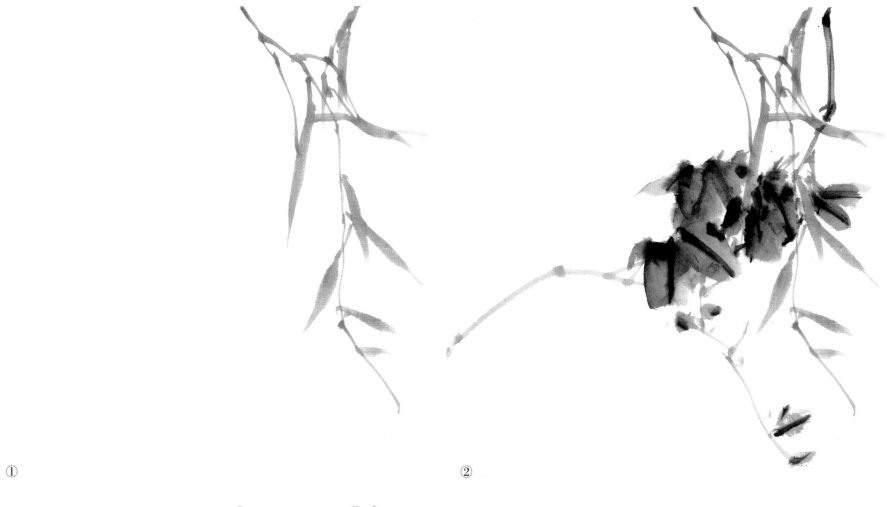

①

②

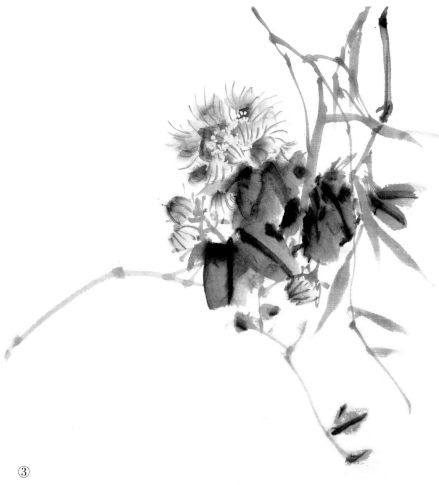

③

《银塘秋色》画法

毛　　笔：长锋兼毫笔、短锋羊毫笔、大号兼毫笔、小狼毫笔
国画颜料：墨汁、藤黄、花青、石青、赭石、胭脂、钛白

　　步骤一：长锋兼毫笔着赭石、藤黄调少许墨画垂柳。
　　步骤二：大号兼毫笔着花青、石青，笔尖调墨，于右下出枝画叶。
　　步骤三：短锋羊毫笔蘸白粉，笔尖调胭脂画花。小狼毫笔勾花脉，调赭黄画花托。稍干后用白粉调藤黄点花蕊。
　　步骤四：添水禽，用长锋兼毫笔着淡花青、墨染水纹，以丰富画面，落款、铃印。

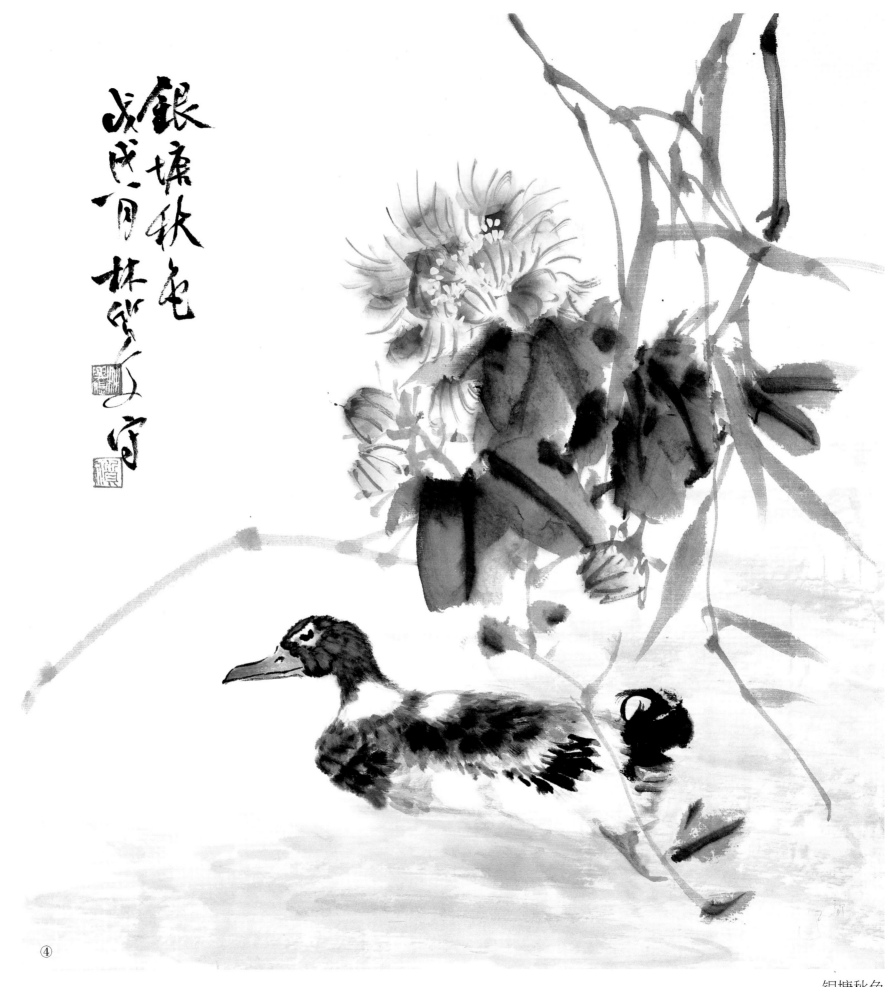

银塘秋色

④

①

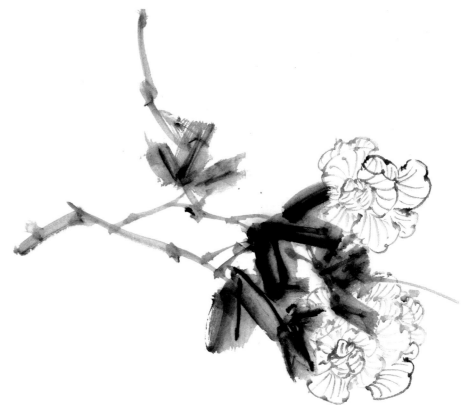

②

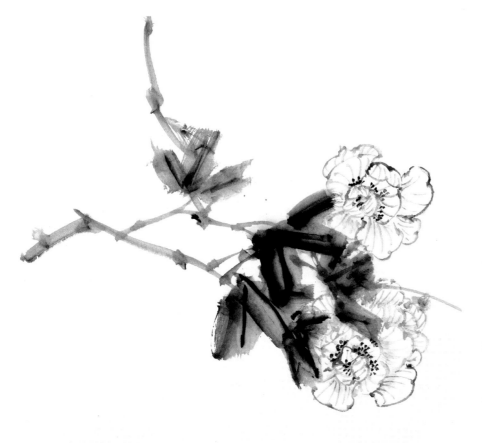

③

《首夏清和》画法

毛　　笔：中长锋兼毫笔、短锋羊毫笔、中号兼毫笔
国画颜料：墨汁、赭石、藤黄、花青、钛白、胭脂

　　步骤一：用中长锋兼毫笔调少许赭石、花青、墨，画枝叶。

　　步骤二：用中号兼毫笔着淡墨双钩画花，从里至外叠加花瓣。

　　步骤三：调淡赭石染花瓣，衬托层次，趁湿用白粉染之。以胭脂、赭墨点花蕊，色彩宜浓，方可出彩。

　　步骤四：在上方添画蝴蝶、花苞以呼应画面，落款、钤印。

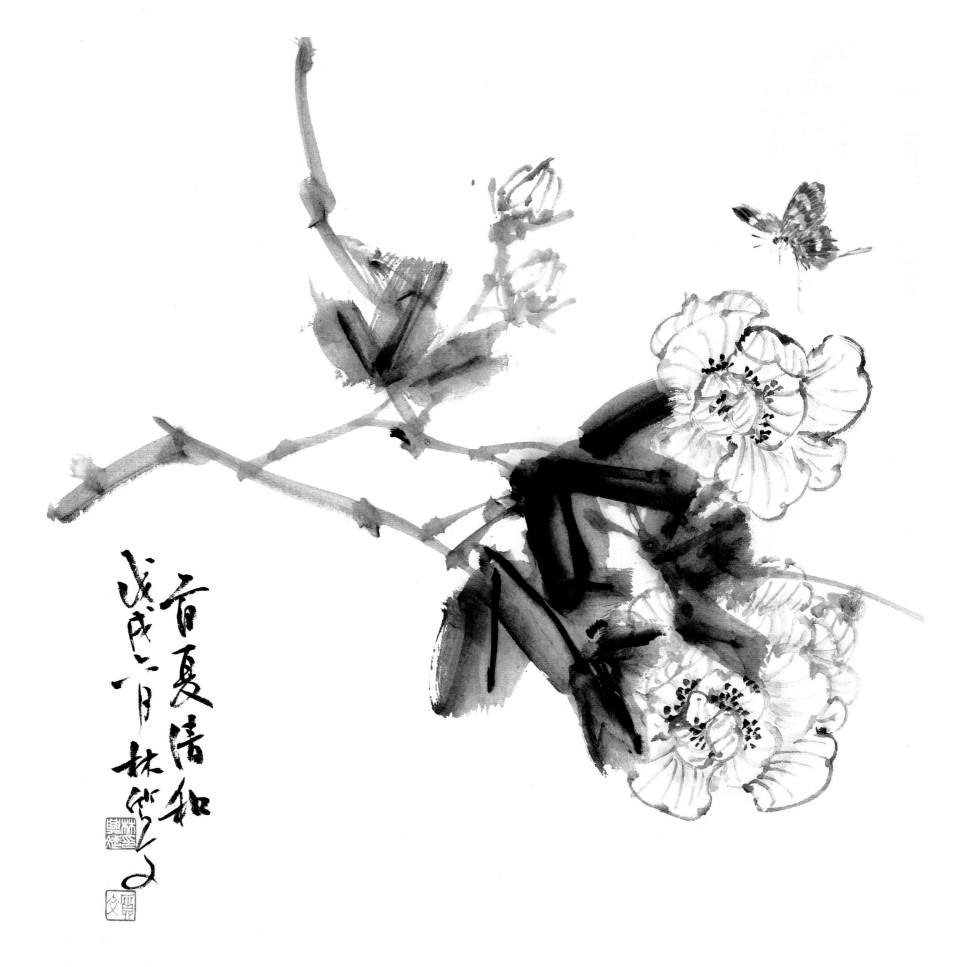

④

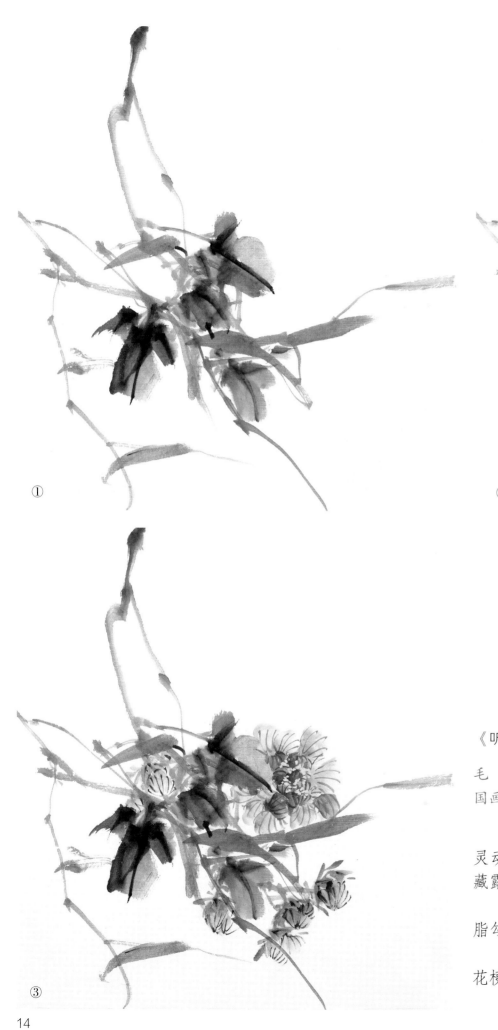

①

②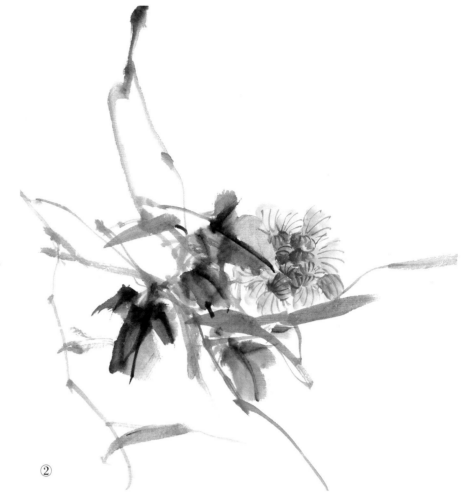

③

《听秋》画法

毛　　笔：中号兼毫笔、提斗笔、短锋羊毫笔
国画颜料：墨汁、赭石、藤黄、花青、石青、钛白

　　步骤一：用中号兼毫笔调赭石、墨画苇草，行笔宜轻松、灵动，注意风姿、取势。以石青调花青，笔尖蘸墨，画有藏露的叶，中墨勾叶筋。

　　步骤二：短锋羊毫笔蘸白粉，笔尖着胭脂画花朵，胭脂勾花脉。

　　步骤三：接画几朵花苞，藤黄、赭石、少许墨画花托、花梗。调白粉、藤黄点花蕊。

　　步骤四：于左上枝处添画翠鸟，点缀画面。落款、钤印。

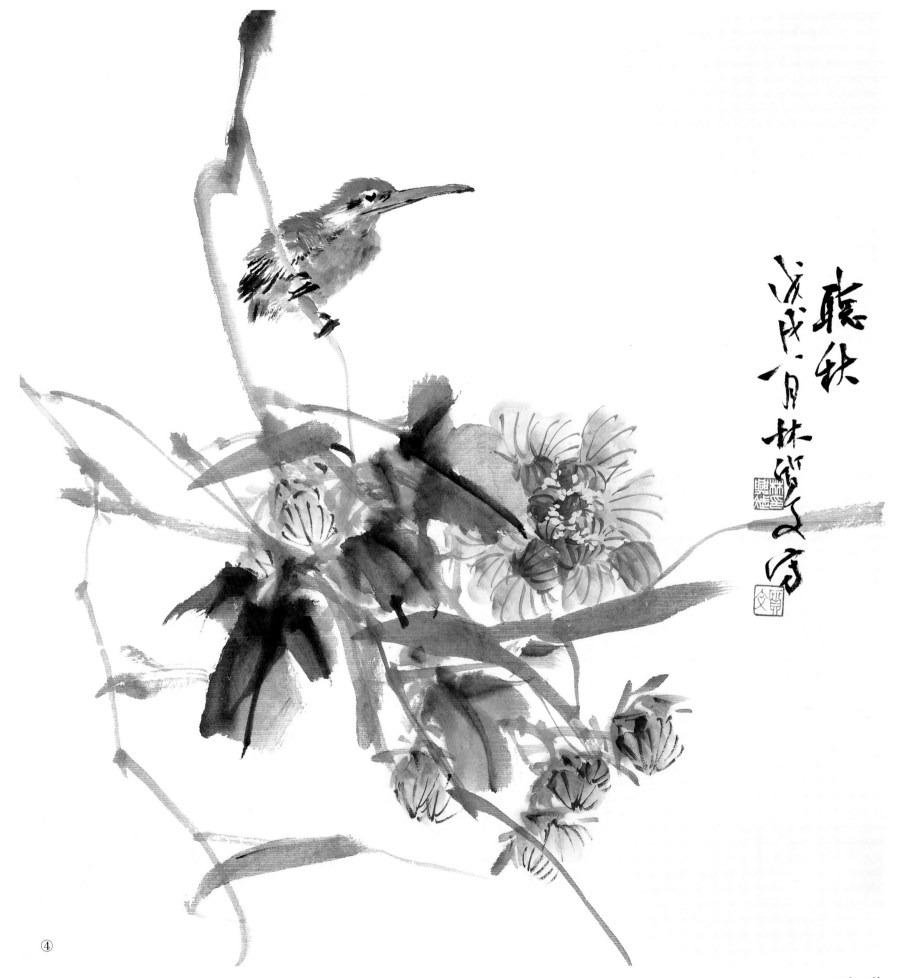

④

①

②

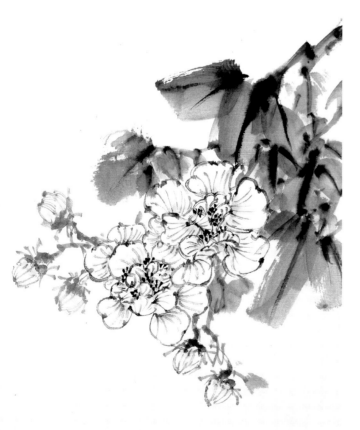

③

《为花忙》画法

毛　　笔：大京提斗笔、中号兼毫笔、小狼羊笔、短锋羊毫笔
国画颜料：墨汁、花青、赭石、石青、胭脂、藤黄、钛白

　　步骤一：中号兼毫笔着淡墨勾出两朵怒放的花朵。
　　步骤二：用大京提斗笔着石青、花青，笔尖蘸墨画叶添枝。
　　步骤三：在花朵的上下方添画两三朵形态各异的花苞，以赭石调少许藤黄画花托，用淡赭点染花部，再以白粉染花瓣。
　　步骤四：添画蜜蜂丰富画面，落款、盖章。

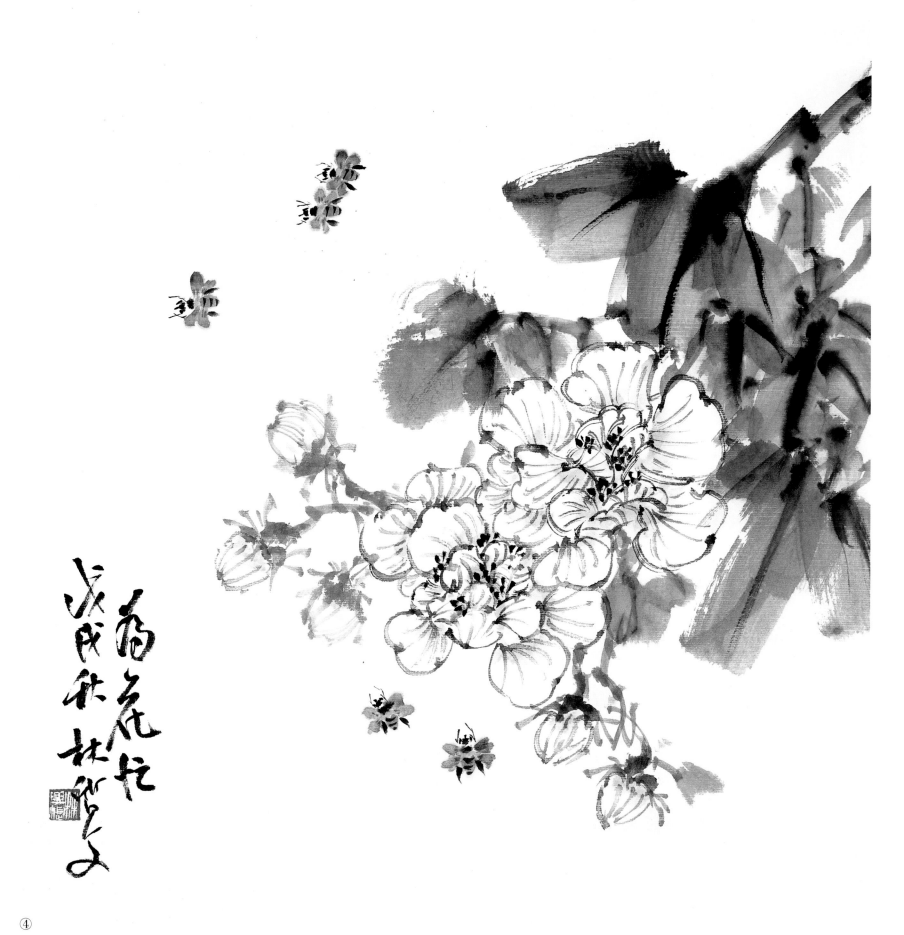

为花忙

④

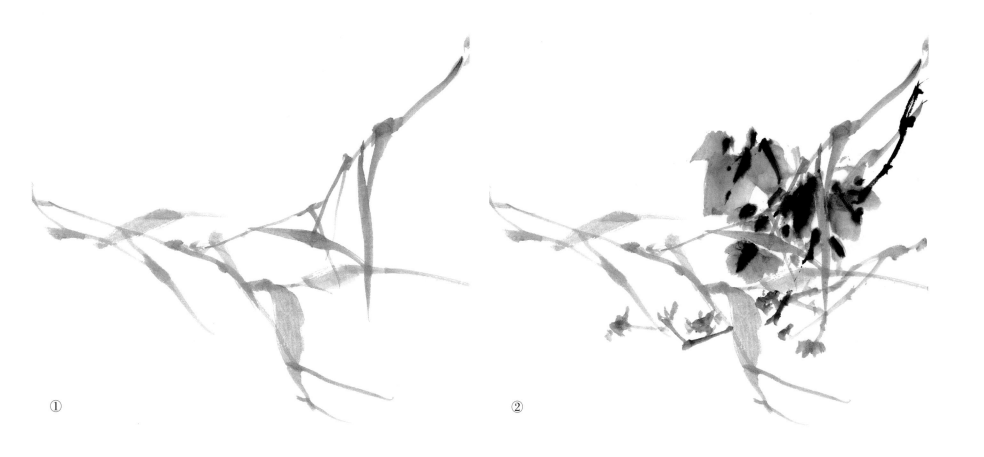

①

②

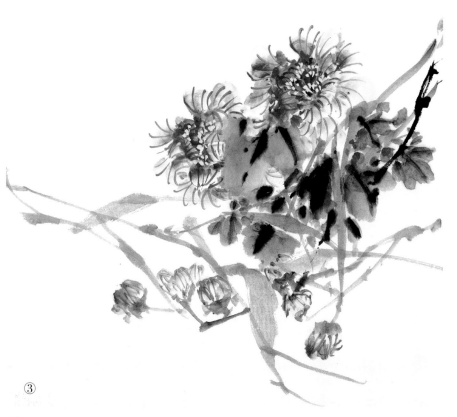

③

《秋阴归卧》画法

毛　　笔：长锋兼毫笔、短锋羊毫笔、小狼毫笔
国画颜料：墨汁、赭石、花青、藤黄、胭脂、钛白

　　步骤一：以长锋兼毫笔着赭石、藤黄调少许墨画苇草，依风势大胆落笔。

　　步骤二：以花青调石青笔尖蘸墨，在苇草间出枝添叶。

　　步骤三：用短锋羊毫笔蘸白粉，笔尖着胭脂画花，待半干湿时以胭脂勾花脉，干后用小狼毫笔着藤黄、白粉点花蕊。

　　步骤四：添画蝴蝶，落款钤印。

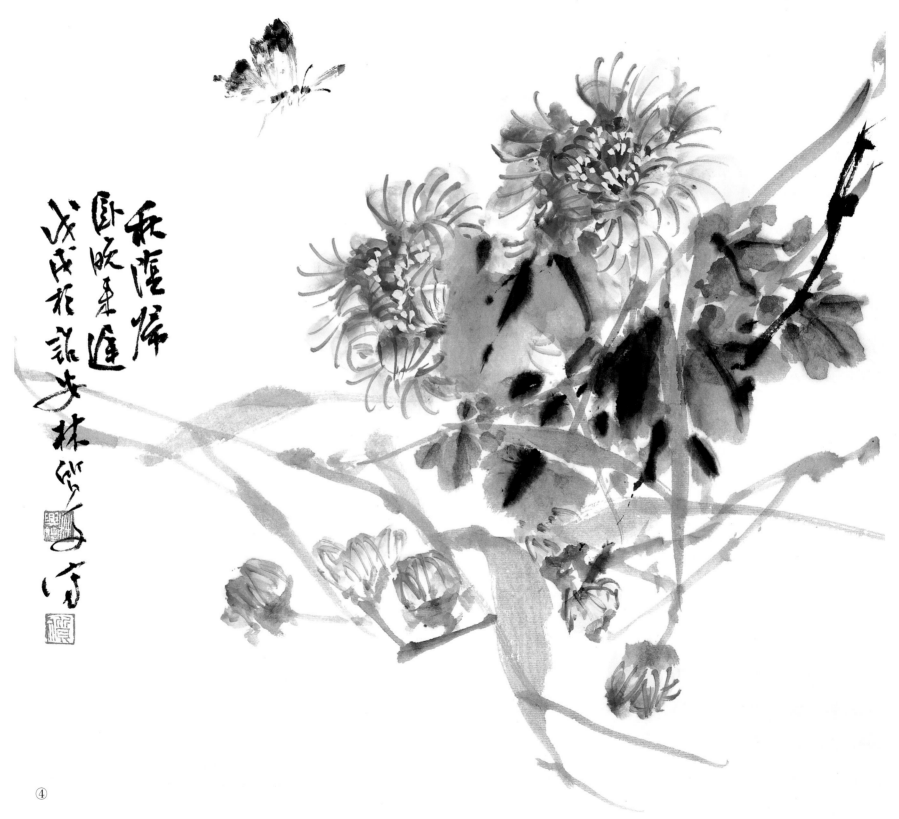

秋阴归卧

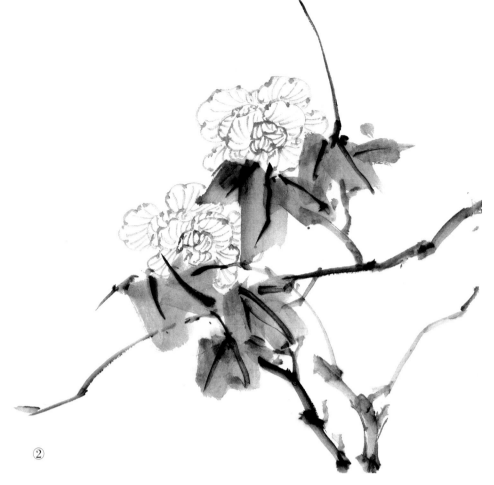

①

②

③

《濯秋水》画法

毛　　笔：长锋兼毫笔、短锋羊毫笔、中号兼毫笔、小狼羊笔
国画颜料：墨汁、钛白、赭石、花青、藤黄

步骤一：长锋兼毫笔调藤黄、赭石，笔尖蘸墨画叶添枝，重墨勾叶脉。

步骤二：中号兼毫笔调淡墨于叶上勾出花朵。

步骤三：在花叶间添画几朵小花苞，调赭黄画花托，淡赭石罩染花朵暗部，以短锋羊毫笔调白粉填染花瓣，稍干后以胭脂、赭墨点花蕊。

步骤四：在画面左下方添画一只天牛丰富画面，落款、钤印。

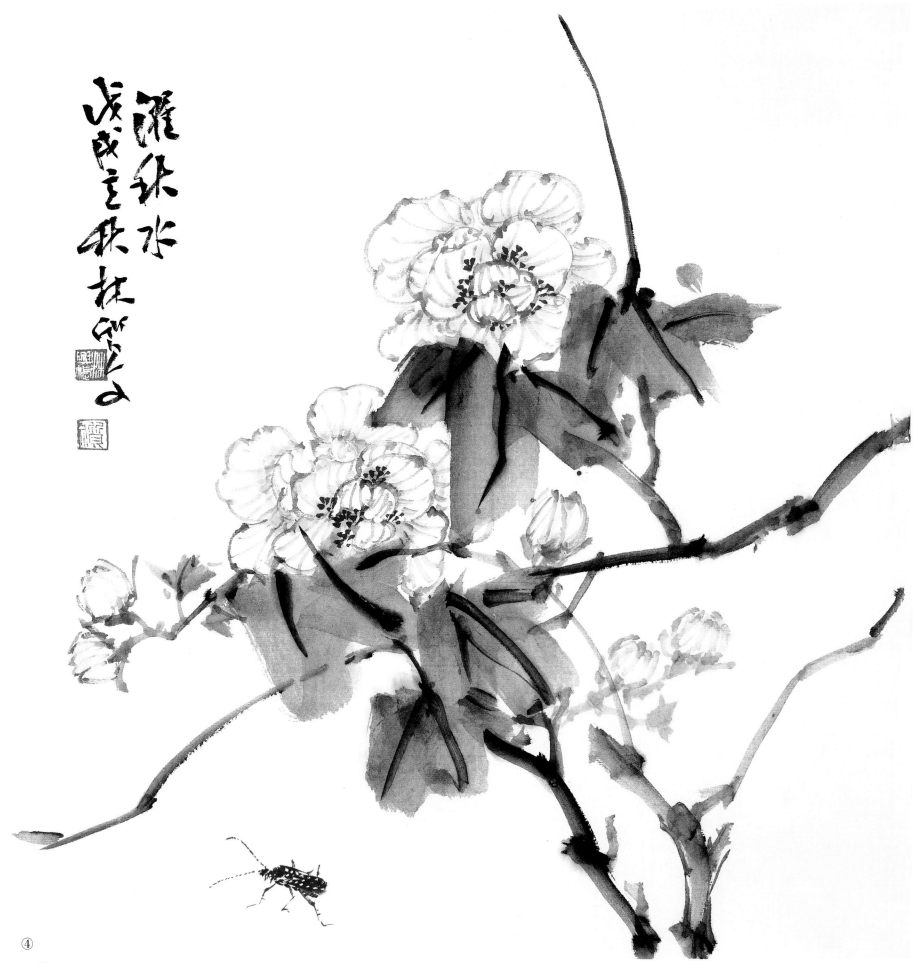

濯秋水

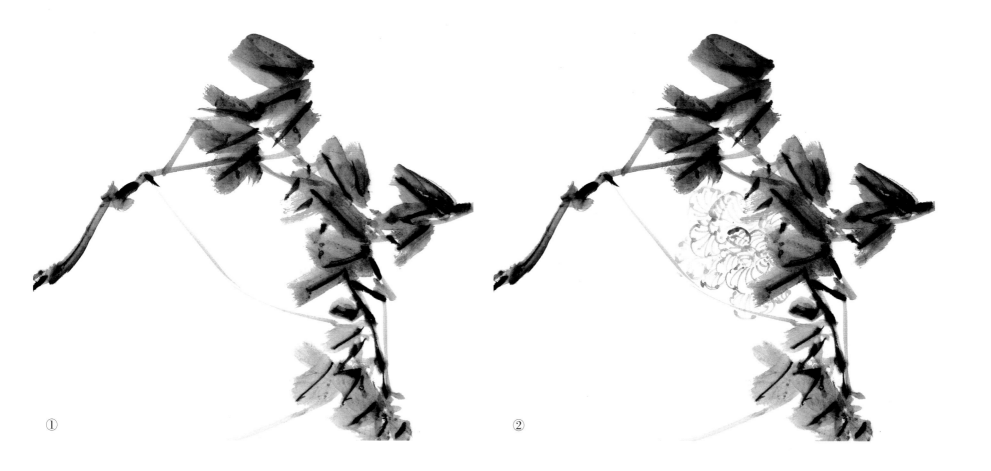

①

②

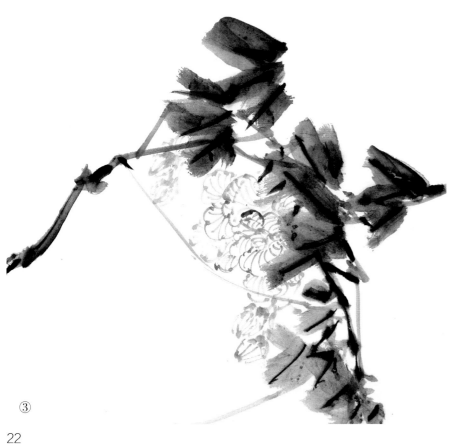

③

《翩然随风》画法

毛　　笔：长锋兼毫笔、短锋羊毫笔、中号兼毫笔、小狼羊笔
国画颜料：墨、花青、赭石、藤黄、钛白

　　步骤一：此幅构图以倒垂取势，表现风叶。用长锋兼毫笔调赭石、花青、墨画枝叶。
　　步骤二：中号兼毫笔调淡墨勾花。
　　步骤三：添画几朵小花苞，调赭黄画花托。
　　步骤四：调淡赭石点染花部，短锋羊毫笔蘸白粉染花瓣，干后用小狼羊笔蘸胭脂、赭石点花蕊。添画蝴蝶，题款、钤印。

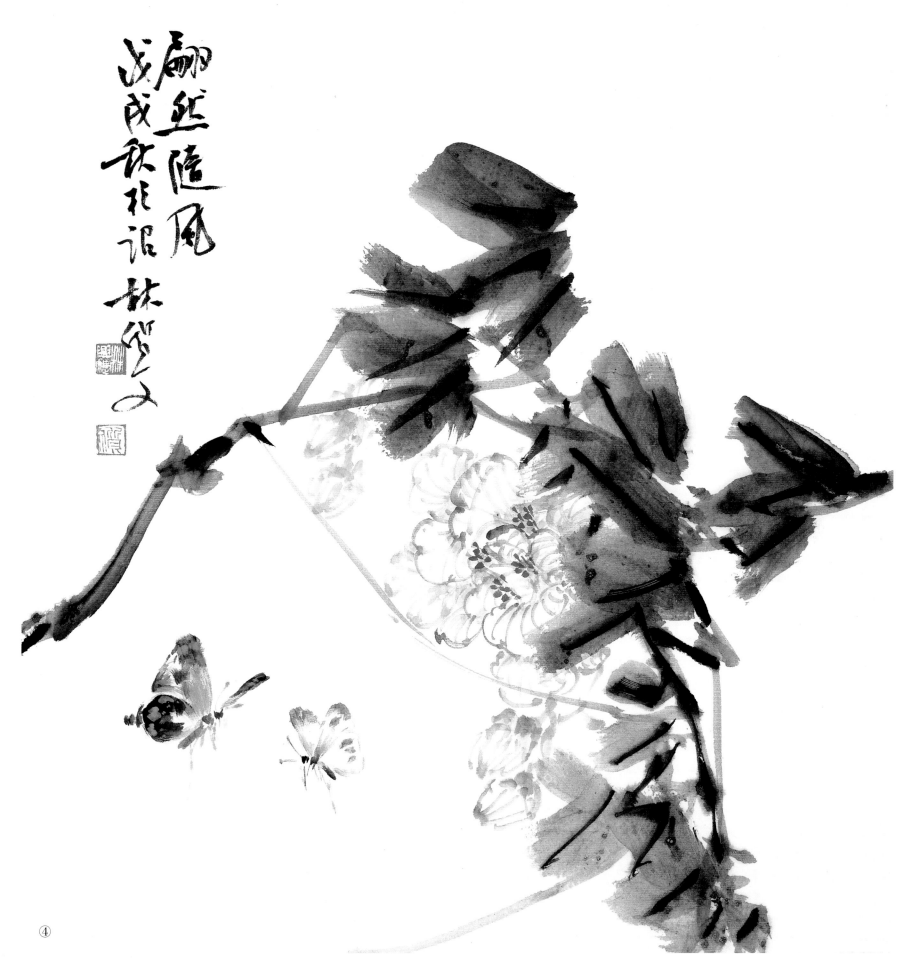

翩然随风

④

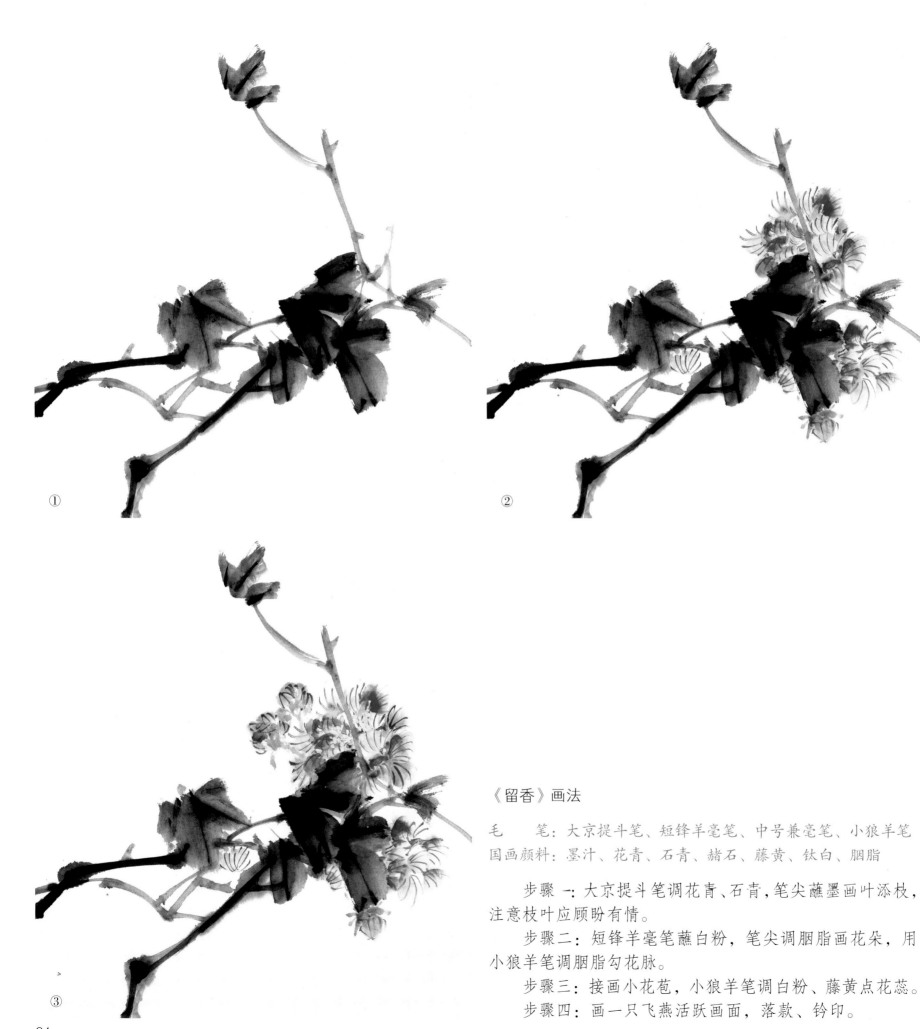

①

②

③

《留香》画法

毛　　笔：大京提斗笔、短锋羊毫笔、中号兼毫笔、小狼羊笔
国画颜料：墨汁、花青、石青、赭石、藤黄、钛白、胭脂

　　步骤一：大京提斗笔调花青、石青，笔尖蘸墨画叶添枝，注意枝叶应顾盼有情。

　　步骤二：短锋羊毫笔蘸白粉，笔尖调胭脂画花朵，用小狼羊笔调胭脂勾花脉。

　　步骤三：接画小花苞，小狼羊笔调白粉、藤黄点花蕊。

　　步骤四：画一只飞燕活跃画面，落款、钤印。